怀素

碑帖大观

（唐）怀素 著

论书帖

西泠印社出版社

图书在版编目（CIP）数据

怀素论书帖 ／（唐）怀素著. -- 杭州：西泠印社出
版社，2018.6
（碑帖大观）
ISBN 978-7-5508-2416-4

Ⅰ．①怀… Ⅱ．①怀… Ⅲ．①草书－碑帖－中国－唐
代 Ⅳ．①J292.24

中国版本图书馆CIP数据核字(2018)第146705号

碑帖大观
怀素论书帖 （唐）怀素著

出品人 江吟
策 划 徐炜
责任编辑 朱晓莉
责任出版 李兵
责任校对 刘玉立
出版发行 西泠印社出版社
社 址 杭州市西湖文化广场三十二号五楼
（邮政编码 三一〇〇一四）
电 话 〇五七一－八七二四三三七九
经 销 全国新华书店
印 刷 杭州钱江彩色印务有限公司
开 本 八八九毫米乘一一九四毫米 十六开
印 张 一点五
字 数 一五千
印 数 〇〇〇一－三〇〇〇册
版 次 二〇一八年六月第一版
印 次 二〇一八年六月第一次印刷
书 号 ISBN 978-7-5508-2416-4
定 价 十六元

前言

碑刻与法帖历来是学习书法的两个主要渊薮。碑刻的起源很早，主要功能是纪事，其形制演变种类繁多。最早的镌字石刻，可上溯到春秋战国中山国《守丘刻石》和先秦《石鼓文》。法帖有单帖、丛帖之分，主要是对名家简札的复刻，载体有木、有石，其功能比较单一，就是为了保存与传播书法。

经过魏晋南北朝和隋唐两个繁荣时期，我国书法艺术臻于成熟。此时，欣赏和学习书法，就成了法帖的主要价值体现。唐张彦远《法书要录》所载褚遂良撰《晋右军王羲之书目》，每帖皆取前数字为标题，其后注明所存行数。可见当时魏晋名家的真迹，最早是以『行』来计算的。著名的王献之小楷《洛神赋十三行》仍是这种古风的遗存。齐梁之际，由于梁武帝萧衍与名臣陶弘景之间的品鉴往还，摹拓古人法书真迹的技术得到提倡。隋及唐初，更在宫廷之中风靡一时。最著名的即是唐太宗敕令对《兰亭集序》、武则天敕令对《王氏一门法帖》（又称《万岁通天帖》）的摹拓。这些高超的宫廷摹本，由于勾摹传神，可视为下真迹一等，被作为秘本闳藏。即便是摹拓技艺稍逊的名家墨迹，如唐张旭的《古诗四帖》、怀素的《论书帖》等，在普通书者当中，也不可能得到普及。于是，刻帖的出现与风行，很好地弥补了上述不足，满足了学书者们的一般愿望。

刻帖具有『可欣赏性』与『可效法性』两个特点，可以大量快速复制，是现代印刷术普及以前书法学习最主要的表现形式。北宋时期『金石学』的第一个高峰来临之际，出现了《淳

化阁帖）这样的大型官刻法帖，影响深远，从此在朝廷和民间形成了刻帖的风潮。正如傅山所

说：「古人法书至《淳化》大备」，其后来模勒，工拙固殊，大率皆本之《淳化》。」（傅山

《补镬宝贤堂帖跋》）宋元明清以来，先后出现了《大观帖》《汝帖》《宝晋斋法帖》《群玉

堂法帖》《乐善堂法帖》《停云馆法帖》《渤海藏真帖》《快雪堂法帖》《三希堂法帖》等著

名刻帖，标志着「帖学」书法的形成与繁荣发展。

　法帖最大的弊端是勾摹失真。历代捶拓、辗转翻刻，容易形神并失；拓手、材料、装裱等

也会对书迹产生影响。故初拓、善拓珍贵难得。然而，法帖当中保存了大量古代名家的作品，

这些法书名作的真迹大多已经亡佚。如颜真卿的《争座位帖》真迹，原书于七张废旧公文纸的

背面，苏轼曾在长安寓目：『昨日长安安师文出所藏颜鲁公与定襄郡王书草数纸，比公他书尤

为奇特，信手自然，动有姿态，乃知瓦注贤于黄金，虽公犹未免也。』（苏轼《东坡题跋·题

鲁公书草》）苏轼早期书法有受此帖影响的明显痕迹。米芾云：『右楮纸真迹，用先丰县先天

广德中牒起草，秃笔，字字意相连属飞动，诡形异状，得于意外也，世之颜行第一书也。缝有

「颜氏守一图书」字印。在宣教郎安师文处，长安大姓也，为解盐池句当官，携入京欲背，予

得见之。安自云，《季明文》《鹿脯帖》在其家。』（米芾《宝章待访录·目睹·颜鲁公郭定

襄〈争坐位第一帖〉》）《争座位帖》真迹自宋代之后散佚无闻，仅存西安碑林宋刻本与南宋

《忠义堂法帖》中的摹刻本。所幸《祭侄文稿》（即《季明文》）的真迹仍存，二者比勘，可

以推知《争座位帖》的原貌，大致不远。故而我们今天学习古人书法，要具备一种透过刻帖、

上窥墨迹原始风貌的能力，这样才能追攀前贤，下笔有由，化古人精华于腕底毫楮之间，而不

失时代的笔墨风气。

自康有为《广艺舟双楫》倡导『尊碑、卑唐』的论调以来，百余年间，碑学昌盛，帖学衰微。然而，从整个书法史的演变过程来看，帖学影响的时间之久远与深刻，是碑学不能相比的。康有为鄙薄唐碑的初衷，主要是因为碑石磨泐，无从师法，而宋元珍拓，一纸千金，远非凡辈可得而临池；故转换视角，从书法上并不为人所重视的汉魏碑中另辟蹊径。如今，现代科技日新月异，印刷术已经发生了天翻地覆的变化，昔日被皇家官廷、高官显宦和文人士大夫们秘藏的历代珍贵法书真迹，基本已影印出版，公之于世，遑论宋元珍拓墨本而已。西泠印社出版社精选十六种古代名家墨迹，书体上以行草书为主，基本上涵盖了自东晋至宋元书法大师的精典之作，堪称『帖学法书』的基础。此次影印出版，最大限度地保留了书迹的精妙笔法、装帧款式与历代题跋的风貌，具有临摹学习和了解法书流传、鉴赏的双重功能，今之视昔，真可谓后来临池者眼福居上了。

二〇一八年四月十二日于中国书法家协会

张永强

而来常自不知耳昨奉二謝
書問知山中事有也
乾隆乙亥嘉平御筆釋文

宋徽廟街書金藏爾體家某代蕭喻書帖真蹟神品瑈祕
鑒絲裝乃寶元湘算闗少震型

藤真書多勇　五十幅心皆唐
僧所臨而軍写真路二三吉書老
謂此幅最老爛因錦襲秘莊
之延祐元年十一月朔日集賢大
學士榮祿大夫張晏琛玩

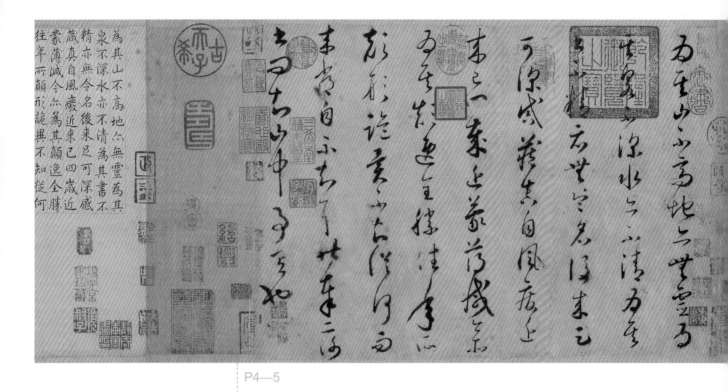

學士承旨榮祿大夫知制誥兼脩國史趙孟頫書

延祐五年十月廿三日為彥清書翰林

釋懷素字藏真俗姓錢長沙人徙家京兆玄奘三藏之門人
精意翰墨追倣不輟尤筆成冢一夕觀夏雲隨風頓悟筆
意自論湌草書三昧評其執者以謂若驚蛇走虺驟雨旋
風又謂援毫掣電隨手萬變或謂張長史為顛懷素為狂
以狂繼顛孰為不可及其晚年益進復評其與張芝逐鹿
有加無已放其平日浮淺發興要欲字飛動圓轉之妙究若
有神是可尚者此論書一帖出脫入短德狂怪之形要其合作處若
契二王無一筆無來源不知其肘下有神甾以狂搊之始亦
非心會者予昔購目叙帖雜行草不倫其筆法與此帖一同但
有肥瘦行者有態執而論書鮮不夾矢涉足何
幸觀此奇觀千百載之下吾謂君子有三樂此帖真存為後人其
墨林項元汴珍祕在雙樹軒題

寶之

為其山不高地不高無靈為其
泉不深水亦不清為其書不
精亦無今名後來足可深感
藏真自風癲近來已四歲
蒙真自風癲今亦為其顛逸全勝近
往年兩顛形詭異不知從何

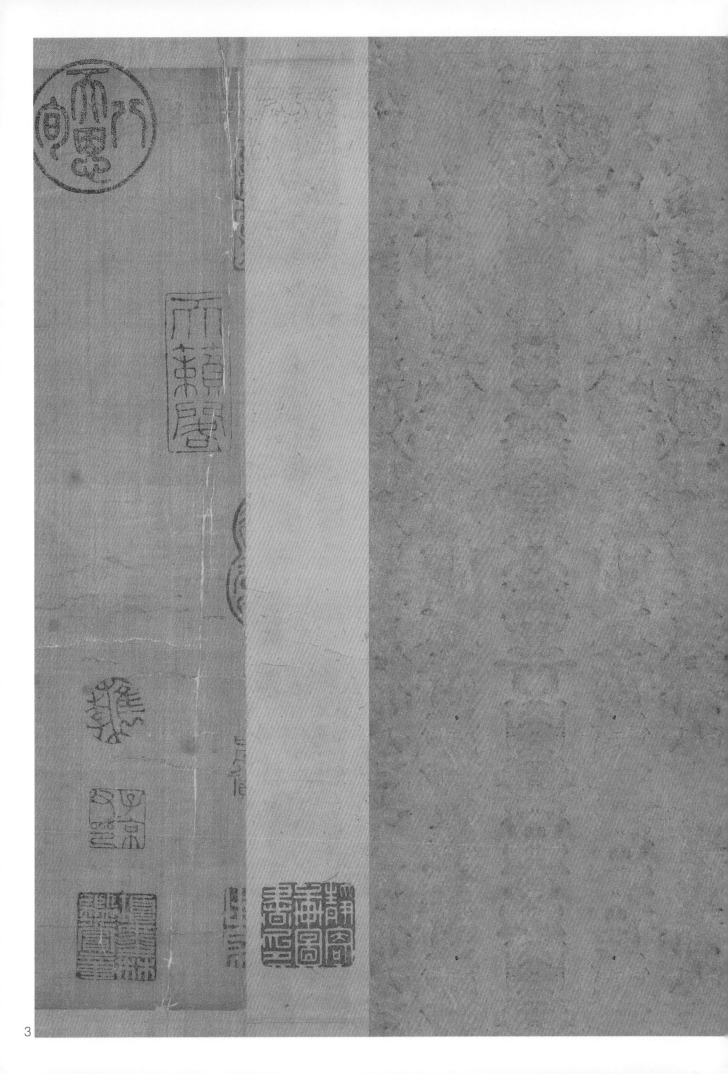

而至山陰高懷此二事興懷

清鑒流水以不清為至

亨世宣名徒圖云

原咸菜生自風雅度上

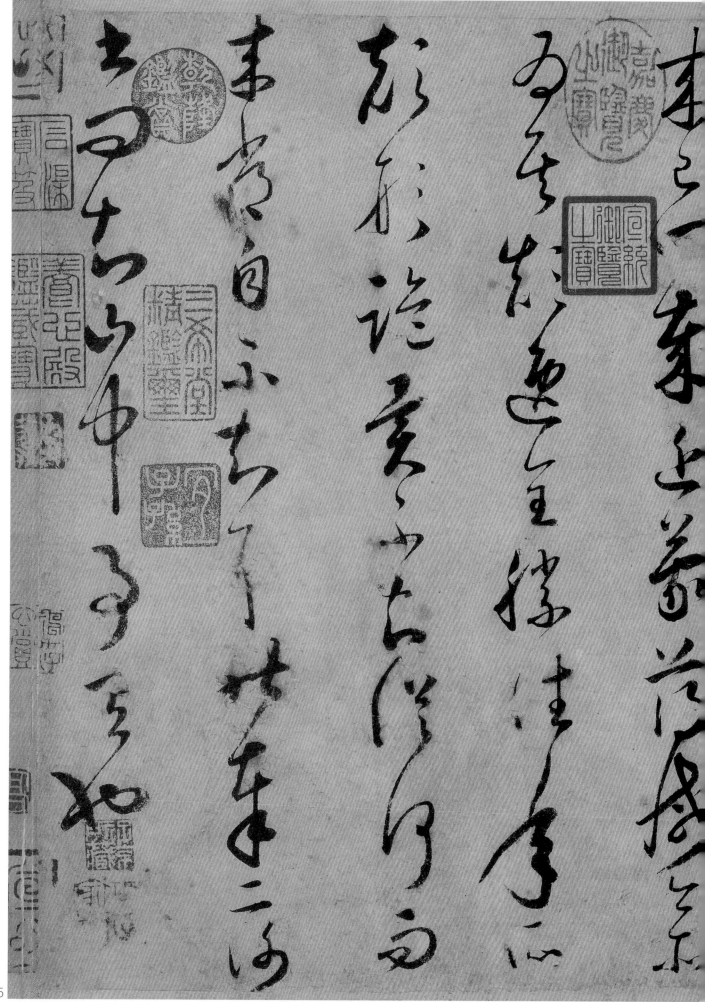

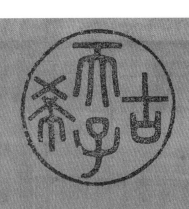
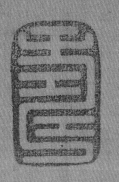

為其山不高地亦無靈為其
泉不深水亦不清為其書不
精亦無令名後來已可深感
藏真自風癈近來已四歲近
蒙薄減今亦為其顛逸全勝
往年所頤形詭異不知後何
而來常自不知身昨奉二謝
書問知山中事有也

6

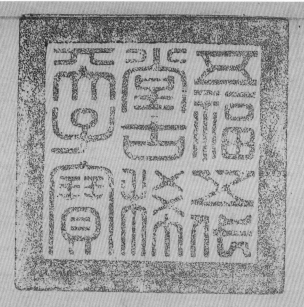

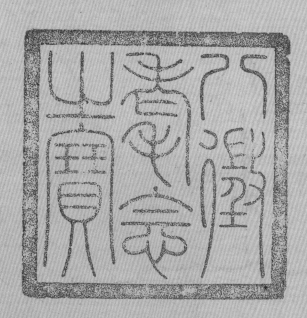

宋徽宗御書金籤牙籤寶慶栗花書論書帖真蹟神品瑯琊

鑒林数刀頁元淵真嵗多應保生

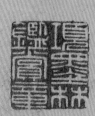

罷真書多異 五十幅尔皆唐

僧所臨而軍弓真路三去書老

之延祐元年十一月朔日集賢

學士榮祿大夫張晏謹觀

懷
素書以妙去雜南意姿免升

矣筆化弗能魏晉法度坡也後

人化弗能隱俟較弗古法弗淺

者以為淺者一覽此卷是秦漢
（不滿）

徘中流出為字弗免弗弗及之也
（秋）

延祐五年十月廿三日為彥清書翰林

學士承旨榮祿大夫知制誥兼修國史趙孟頫書

懷素

釋懷素字藏真俗姓錢長沙人徙家京兆玄奘三藏之門人

精意翰墨追倣不輟禿筆成冢一夕觀夏雲隨風頓悟筆

意自論得草書三昧評其執者以謂若驚蛇走虺驟雨旋

風又謂援豪制電隨身萬變或謂張長史為顛懷素為狂

以狂繼顛就為不可及其晚年益進復評其與張芝逐鹿六

有加無已效其平日得酒發興要欲字飛動圓轉之妙宛若

有神是可尚者此論書一帖出規入矩絕狂怪之形要其合作處

若契二王無一筆無來源不知其肘下有神皆以狂稱之始亦

非心會者予昔購自叙帖雜行草不倫其筆法與此帖一同但

有肥瘦之異正不解真草各有態執而論書鮮不失矣訪之何

幸觀此奇觀千百載之下吾謂君子有三樂此帖與存焉後人其

寶之

墨林項元汴在雙樹敬題

怀素